董其昌臨集字聖教序

彩色放大本中國著名碑帖

孫寶文 編

聖教序

蓋聞二儀有像顯覆
載以含生四時
寒暑以化物是以窺天鑑
地庸愚皆識其端明陰

聖教序 蓋聞二儀有像顯覆載以含生四時無形潛寒暑以化物是以窺天鑑地庸愚皆識其端明陰

2

洞陽賢哲罕窮其數然而天地苞乎陰陽而易識者以其有像也陰陽處乎天地而難窮者以其無形也故知像

洞陽賢哲罕窮其數
然而天地苞乎陰陽而
易識者以其有像也陰
陽處乎天地而難窮
者以其無形也故知像

顯可徵雖愚不惑形潛莫覩在智猶迷況乎佛道崇虛乘幽控寂弘濟萬品典御十方舉威靈而無上抑神力而

顯可徵雖愚不惑形潛莫覩在智猶迷況乎佛道崇虛乘幽控寂弘濟萬品典御十方舉威靈而無上抑神力而

4

天下大之則弥於宇宙細
之則攝於豪釐無滅
無生歷千劫而不古若
隱若顯運百福而長
今妙道凝玄遵之莫

知其際法流湛寂挹之莫測其源故知蠢蠢凡愚區區庸鄙投其旨趣能無疑或者哉然則大教之興基乎西土

知其際法流湛寂挹之

莫測其源故知蠢蠢凡

愚區區庸鄙投其旨

趣能無疑或者哉

則大教之興基乎西土

6

騰漢遙而皎夢照

東域而流慈昔者分

形分跡之時言未馳

而成化當常現常之

際世仰德而弥尊於是

微言廣被拯含類於
三途遺訓遐宣導羣
生於十地然而真教難
仰莫能一其旨歸曲
學易遵耶正於焉紛

微言廣被拯含類於三途遺訓遐宣導羣生於十地然而真教難仰莫能一其旨歸曲學易遵耶正於焉紛

乱邪以空有之論或

俗而是非大小之乘乍

沿時而隆替有玄奘

法師者法門之領袖也

為懷貞敏早悟三空

乱所以空有之論或習俗而是非大小之乘乍沿時而隆替有玄奘法師者法門之領袖也幼懷貞敏早悟三空

之心長契神情先苞四
忍之行松風水月未足
比其清華仙露明珠
詎能方其朗潤故以智
通無累神測未形超六

塵而迥出隻千古而無

對凝心內境悲正法

之陵遲栖慮玄門慨

深文之訛謬思欲分條

析理廣彼前聞截僞

塵而迥出隻千古而無對凝心內境悲正法之陵遲栖慮玄門慨深文之訛謬思欲分條析理廣彼前聞截僞

續真開茲後學是以翹心淨土法遊西域乘危遠邁杖策孤征積雪晨飛途間失地驚砂夕起空外迷天萬里

續真開茲後學是以翹心淨土往遊西域乘危遠邁杖策孤征積雪晨飛途間失地驚砂夕起空外迷天萬里

12

山川撥煙霞而進影百

重寒暑躡霜雨而前

蹤誠重勞輕求深願

達周遊西宇十有七

年窮歷道邦詢求

山川撥煙霞而進影百重寒暑躡霜雨而前蹤誠重勞輕求深願達周遊西宇十有七年窮歷道邦詢求

心教雙林八水味道凌風鹿苑鷲峰瞻奇仰異承至言於先聖受真教於上賢探賾妙門精窮奧業一乘

正教雙林八水味道凌風鹿苑鷲峰瞻奇仰異承至言於先聖受真教於上賢探賾妙門精窮奧業一乘

14

五律之道馳驟於心田八藏三篋之文波濤於口海爰自所歷之國總將三藏要文凡六百五十七部譯布中夏

宣揚勝業引慈雲於西極注法雨於東垂聖教缺而復全蒼生罪而還福濕火宅之乾焰共拔迷途朗愛水之昏

宣揚勝業引慈雲於西極注法雨於東垂聖教缺而復全蒼生罪而還福濕火宅之乾焰共拔迷途朗愛水之昏

波同臻彼岸是知惡
因業墜善以緣昇墜
之端惟人所託譬夫桂
生高嶺雲露方得泫
其花蓮出淥波飛塵不

能污其葉非蓮性自潔

而桂質本貞良由所附

高則微物不能累所憑

者淨則濁類不能沾夫

以卉木無知猶資善而

18

成善況乎人倫有識不
緣慶而求慶方冀
菩經流施將日月而
無窮斯福遐敷與乾
坤而永大

成善況乎人倫有識不緣慶而求慶方冀茲經流施將日月而無窮斯福遐敷與乾坤而永大

夫顯揚正教非智無以廣其文崇闡微言非賢莫能定其旨蓋真如聖教者諸法之玄宗眾經之軌躅也綜括宏

夫顯揚正教非智無以
廣其文崇闡微言非
賢莫能定其旨蓋真如
聖教者諸法之玄宗眾
經之軌躅也綜括宏

遠奧旨趣深極空有

之精微體生滅之機

要茂詞道曠尋之者

不究其源文顯義幽

履之者莫測其際故知聖

遠奧旨趣深極空有之精微體生滅之機要詞茂道曠尋之者不究其源文顯義幽履之者莫測其際故知聖

21

慈所被業無善而不臻妙化所敷緣無惡而不剪開法網之綱紀弘六度之正教拯群有之塗炭啟三藏之秘扃是以名

無翼而長飛道無根而永固道名流慶歷遂古而鎮常赴感應身經塵劫而不朽晨鍾夕梵交二音於鷲峰慧日法流

轉雙輪於鹿苑排空寶蓋接翔雲而共飛莊野春林與天花而合彩伏惟

皇帝陛下上玄資福垂

拱而治八荒德被黔黎斂衽而朝萬國恩加朽骨石室歸貝葉之文澤及昆蟲金匱流梵説之偈遂使阿耨達水通

拱而治八荒德被黔黎歛衽而朝萬國恩加朽骨石室歸貝葉之文澤及昆蟲金匱流梵説之偈遂使阿耨達水通

神甸之八川者闔崛山接嵩華之翠嶺竊以法性凝寂靡歸心而不通智地玄奥感懇誠而遂顯豈謂重昏之

神甸之八川者闔崛山接嵩華之翠嶺竊以法性凝寂靡歸心而不通智地玄奥感懇誠而遂顯豈謂重昏之

夜燭慧炬之光火宅之朝降法雨之澤於是百川異流同會於海萬區分義總成乎實豈與湯武校其優劣堯

夜燭慧炬之光火宅
之朝降法雨之澤於
是百川異流同會於海
萬區分義總成乎實
豈與湯武校其優劣堯

舜比其聖德者哉玄奘
法師者風懷聰令立志夷
簡神清韶亂之年體拔浮華之世凝
情定室匿迹幽巖栖

舜比其聖德者哉玄奘法師者夙懷聰令立志夷簡神清韶亂之年體拔浮華之世凝情定室匿迹幽巖栖

息三禪巡遊十地超六塵之境獨步迦維會一乘之旨隨機化物以中華之無質尋印度之真文遠涉恒河終期滿

勅於弘福寺勸譯聖

教要文凡六百五十七部

引大海之法流洗塵勞

而不竭傳智燈之長候

眇幽闇而恒明自非久

植膝緣何以顯揚斯
旨所謂法相常住齋
三光之明我皇福臻同
二儀之固伏見
御製衆經論照古騰

植勝緣何以顯揚斯旨所謂法相常住齋三光之明我皇福臻同二儀之固伏見　御製衆經論照古騰

今理舍金石之聲文抱風雲之潤治輒以輕塵足岳墜露添流略舉大綱以爲斯記

大經以爲斯記

治素無才學性不聰

敏內典法文殊未觀攬
所作論序鄙拙尤繁忽
見來書褒揚讚述撫
躬自省慚悚交并勞
師等遠臻深以爲

愧

雨子仲春雨窗漫臨

董其昌